U0052783

素　描

Mercedes　Braunstein　著

陳淑華　譯

素 描

目 錄

素描初探

想要透過繪畫的方式表現我們周邊的外在世界就必須具備基本的素描常識。由一些快速描繪的線條所構成的草圖便是最好的出發點。畫草圖時必須先衡量被描繪的對象彼此之間的主要差異,並分析它們之間的相互關聯。也就是說,所有的素描必先透過對於被描繪的對象的仔細研究,以便於將它們簡化入畫。

當你描繪一幅以油畫、水彩、壓克力、粉彩或其他技法所表現的作品時,你的草圖也需用色。本書將讓你熟悉如何將想要描繪的對象,透過所選取的材料轉化成繪畫作品時所要求的相關知識和技巧。

想要以油畫描繪這樣一幅作品時,就必須先畫它的草圖。

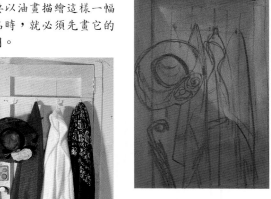

草圖可以用炭筆畫在有打底色的基底材上,或直接以油畫起草。

玻璃杯、瓶子、布等最簡單的物品就可以組成生動的構圖。

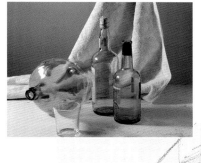

草圖是繪畫工作的第一個步驟。

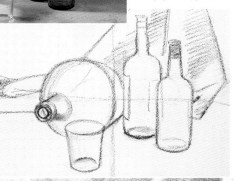

素描是從草圖開始,經由線條的掌握,再透過明暗的經營而成就的作品。

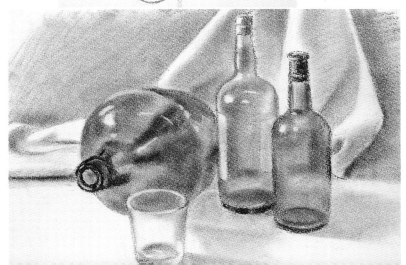

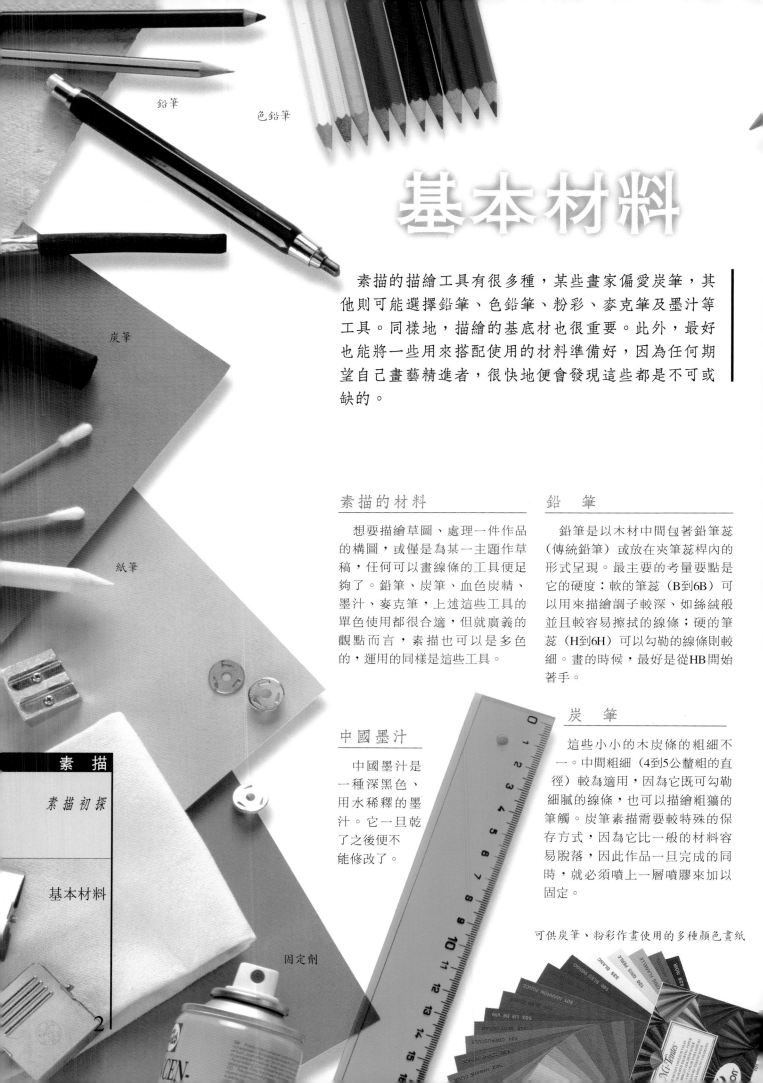

鉛筆

色鉛筆

炭筆

紙筆

素描

素描初探

基本材料

固定劑

基本材料

素描的描繪工具有很多種,某些畫家偏愛炭筆,其他則可能選擇鉛筆、色鉛筆、粉彩、麥克筆及墨汁等工具。同樣地,描繪的基底材也很重要。此外,最好也能將一些用來搭配使用的材料準備好,因為任何期望自己畫藝精進者,很快地便會發現這些都是不可或缺的。

素描的材料

想要描繪草圖、處理一件作品的構圖,或僅是為某一主題作草稿,任何可以畫線條的工具便足夠了。鉛筆、炭筆、血色炭精、墨汁、麥克筆,上述這些工具的單色使用都很合適,但就廣義的觀點而言,素描也可以是多色的,運用的同樣是這些工具。

中國墨汁

中國墨汁是一種深黑色、用水稀釋的墨汁。它一旦乾了之後便不能修改了。

鉛 筆

鉛筆是以木材中間包著鉛筆蕊(傳統鉛筆)或放在夾筆蕊桿內的形式呈現。最主要的考量要點是它的硬度:軟的筆蕊(B到6B)可以用來描繪調子較深、如絲絨般並且較容易擦拭的線條;硬的筆蕊(H到6H)可以勾勒的線條則較細。畫的時候,最好是從HB開始著手。

炭 筆

這些小小的木炭條的粗細不一。中間粗細(4到5公釐粗的直徑)較為適用,因為它既可勾勒細膩的線條,也可以描繪粗獷的筆觸。炭筆素描需要較特殊的保存方式,因為它比一般的材料容易脫落,因此作品一旦完成的同時,就必須噴上一層噴膠來加以固定。

可供炭筆、粉彩作畫使用的多種顏色畫紙

長方條粉彩

蠟筆

粉彩

油畫顏料

彩色素描

　　紅色的血色炭精是主要的傳統素描工具之一，多半被單獨使用。最常見的血色炭精是呈鐵紅色的，偶爾也可以找到土黃色或咖啡色的血色炭精。此外，也可以使用各種顏色的墨汁、色鉛筆、麥克筆，以及水性色鉛筆，這些材料的硬度不同，畫出來的效果也有所差異。你還可以選擇圓柱形或長方條形的粉彩或蠟筆來畫素描。它們是由色粉混合阿拉伯膠所製造而成的，明度較高的淡色粉彩或蠟筆則還混有白堊粉。剛開始時，只要選擇十五色左右的色彩就足夠使用了。

水彩顏料

基底材

　　基底材的選擇則視所使用的材料及工具而定。紙張是最普遍的素描基底材，但是我們還是可以選擇使用卡紙、木板薄片，甚至於布料來充當素描的基底材。初學者也可以選用包裝紙或牛皮紙等較便宜易取的基底材。當你的技法愈來愈趨於成熟時，就可以選擇比較好的紙張來畫素描，白色或有顏色的紙都可以使用。如果你想要用油畫來畫時，就得選擇經過特殊打底處理的畫布。至於水彩，則必須選擇較厚、耐濕的紙張了。而廣告顏料或壓克力顏料，就可畫在布料、紙張或卡紙，或者其他任何水性顏料可以使用的基底材上。

補充材料

　　假如你所使用的基底材是軟的，那就必須用夾子、大頭釘或者是紙膠帶將它固定在較硬的板子上。美工刀、直尺以及T形或L形的直角尺都是用來正確切割紙張時所不可或缺的工具。素描畫完之後，還需要噴上固定劑來保存。通常只要噴上一層或兩層就已經足夠了。別忘了還要準備橡皮擦、海綿、削鉛筆刀以及一塊棉布。

草圖的描繪

　　不論你使用哪一種繪畫技法都需要事先做素描練習。草圖都是大幅構圖的基礎。畫油畫時，可以直接用炭筆畫輪廓線。另一種方法則是可以用松節油大量稀釋的顏料來畫第一層。在水彩和廣告顏料方面，通常是用鉛筆打草稿。假如你並不想保留輪廓線的痕跡時，就選用水性色鉛筆打草稿吧。

廣告顏料

素　描

素描初探

基本材料

美工刀

橡皮擦

麥克筆

彩色墨汁

從被描繪物到草圖製作

一旦選好了想要描繪的對象之後，接下來就是由作畫用的材料來決定該用什麼樣的基底材了。紙張、卡紙、木板薄片或布料……。還必須決定最適當的取景以及尺寸大小。繪製草圖時便可以決定將構圖中的主角放在什麼位置，而先不考慮細節部分。

1. 利用T形或L形的直角尺作輔助工具所切割出來的兩張L形卡紙就可以製造所謂的活動取景框。

引人入勝的描繪對象

一個好的取景可以讓被描繪的對象更加引人入勝。最方便嘗試各種不同取景的工具是用卡紙製造一個簡單的取景框。活動的取景框又比固定的取景框更具有彈性。這種簡單的小型取景框可以讓我們窺視所擷取的空間效果。

2. 這兩張L形卡紙就可以調整取景框成適合的大小。

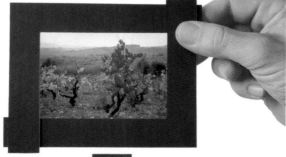
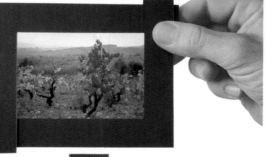

無論是風景、靜物或人物畫，都可以透過取景框找出最適當的取景。可以做一些不同的嘗試，以便找到最理想的視覺空間。上面的取景範例稱之為義大利取景法，也就是所謂的水平構圖。

取 景

就美學的觀點而言，最保守也是最保險的方法是將所想要描繪的主要對象放在畫面上所謂的「黃金交叉區域」上。找出黃金交叉區域的方法是將長邊和寬邊各自乘以0.618，並以所獲得的點，平行於邊線畫上直線，如下圖所示。所畫出來的四條直線的交叉點所框出的範圍就是所謂的黃金交叉區域。而觀眾的視點很自然地會落在這個區域上。

想找出構圖上所謂的黃金交叉區域，只要將四邊的長和寬各自乘以0.618，並以所獲得的點，平行於四邊所畫出來的四條直線的交叉點所框出的範圍就是所謂的黃金交叉區域。

這個取景框可以立著使用。

構　圖

一個好的構圖會為取景增添光彩。由一些簡單的造形所構成的幾個相當容易被辨識的幾何圖形，可以用來幫助理解如何構圖。這裡舉出三個最常見的典型為例：三角形（也就是所謂的金字塔構圖）、橢圓形以及L形。

簡單的形

不管是面對什麼樣的景物，都可以找到最適當的形來配合。長方形是所有形狀中最容易構圖的，但同樣地亦可以嘗試將景物放到正方形、圓形甚至三角形當中。假如你所畫的景物適合長方形構圖時，就可以衡量它的長度以及所想要描繪的大小，來決定基底材的尺寸。這樣所決定出來的長方形尺寸便可適用於你所想描繪的景物的空間。

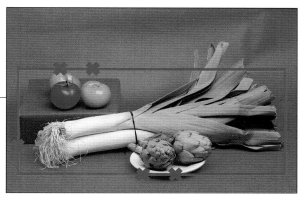

草　圖

草圖通常是以較輕且淡的線條，勾勒出整個構圖當中最為必要且最具代表性的部分而已。構圖中的每一個景物都可因而被簡化成最簡單的造形。

區　間

當你觀察一個景物時，最好能區分出以下幾個區間：前景（最靠近觀者的部分）、中景（中間的部分）、遠景（最遙遠的部分）。透過這樣的分析便可以將不同的景物擺在適當的位置，例如將主角放在軸心上的位置。

衡　量

在整個素描的過程當中，尤其是在一開始的時候，衡量本身是非常重要的。衡量本身還包括評估構圖中的每一個景物彼此之間的相對關係。即使是最單純的景物也必須從各種角度去衡量它。作畫者必須不斷地檢驗每一個景物之間的比例以及它們在整體之間所占據的份量。

長方形是最普遍的構圖。在長方形的面積上比較容易擺設各種不同的景物。

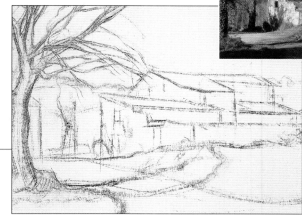

在構圖上，通常都可以找到幾何圖形的蹤影，例如上一頁的風景構圖所構成三角形便是最佳的例證之一。有的則可能形成L形或橢圓形，甚至是梯形。

炭筆是最常被用來描繪草圖的工具之一。這裡鄉村風景便是範例。

遠景

中景

近景

在一個開放的空間裡，近景、中景、遠景都可以分辨得相當清楚。在這一張海景的照片裡，紅色的線便將三個區間清楚的劃分開來。

觀察被描繪的對象

下面的風景可以輕易地用素描的方式來表達。陸地上的幾條曲線便可以將紙面區隔成幾個空間。

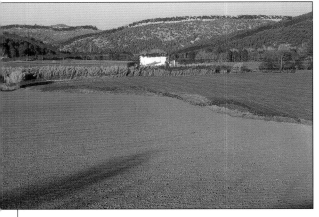

當你透過真實景物的觀察來作畫時，必須要懂得如何仔細地觀察對象。首先，必須整體一起考量，然後才研究每一個構成的景物個別特有的性格。你就會發現到整體的核心以及軸線。

全　景

面對一個風景時，最好能夠找出構成整個構圖的幾個空間。在這些空間當中，天空的預留空間往往是最為重要的，尤其必須要考量的是它的廣度。在有河川或所謂的急流的情況之下，就必須注意它的流向。在畫海景時，就必須確立地平線以及其他的交界：海岸、沙灘、懸崖峭壁或是一些建築。高山以及其上典型的植物、建築物或物品都應當視為一體。

每一個東西都等於一個或多個簡單的造形。這些造形都是成抽象的幾何圖形，因而畫面上某些特殊的形狀，例如圖中的大杯子的手把，必須要等到第二階段再畫。

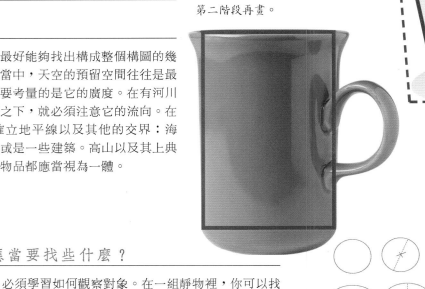

應當要找些什麼？

必須學習如何觀察對象。在一組靜物裡，你可以找到幾個主題。例如：在油畫裡可以分花朵、水果或者動物。每一個主題都有各自的造形特點。分析一個我們所想要描繪的景物時，看看它們是否能夠用一個簡單的幾何造形來框出來是相當管用的方法，尤其是如果能夠找出對稱的軸心，更是有所幫助。這種觀察將會使得整個繪畫工作變得較容易。

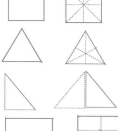

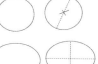

最常見的簡單造形是多邊形（至少由三條邊線所框架出來的平面）以及由一條封閉的曲線所框出來的圓或橢圓。在多邊形當中，我們列舉正方形、長方形、三角形和菱形為例。曲線所形成的最簡單造形是圓形和橢圓形。當我們從正面去看，每一個造形的軸線或者對稱點都會落在中心點上，而它的兩邊則是相互對稱的。

即使是所謂的人物，不論擺出什麼樣的姿勢，同樣地都可以被簡單的幾何造形給框起來。

同樣的東西用不同的方式去擺設，便會形成不同的幾何造形。

比　較

必須注意觀察每一個被描繪對象的輪廓特色，例如：在一組靜物當中，比較每一個東西以便發現它們彼此之間的關係；為達此目的，就必須思考東西的造形及尺寸大小。

布料的折紋造形變化多端，常被當作入畫的題材。

兩個完全不同的東西也可能有極為相似的外形。

簡單的幾何造形

當你觀察一個景物時，最好在內心裡將它跟簡單的幾何造形聯想在一起，例如：長方形、正方形、三角形或者圓形。單一簡單的幾何造形可能無法完全符合景物的外形輪廓。為了儘可能忠於東西的外形，可以同時運用多個最原始簡單的幾何造形來加以組合。

可以用相似的幾何造形框出來的東西，因為擺設方式的改變，造形也會隨之完全改變。

對　稱

在一個平面上畫有對稱軸線或中心點的對象，例如：仔細觀察一個梯子或是杯子，每一個都可以找到對稱的軸線，只要觀察習慣了就不難找到。在對稱軸線上畫上任何一條垂直直線，這條直線與物品的輪廓線所交會而成的兩個交叉點與軸線之間便形成所謂的等距離。

在一個圓形當中，對稱的中心點就是圓心；在圓周上的每一個點和圓心之間的距離都是相等的，也都等同於圓的半徑。相反地，一個正方形就有四條對稱的軸線：兩條對角線以及兩條中線；同樣地，兩條對角線的交叉點便是對稱軸心。

水壺的壺身本身是橢圓形的一部分。至於照相機則是兩個簡單的幾何造形所組合而成的。

造形、高度和寬度

我們所描繪的東西通常都具有體積，但最好先將它們簡化成簡單的平面造形。通常必須考量的重點主要是最大高度以及最大寬度，以及整體描繪對象的觀察。

在靜物的構圖裡，必須考量到整體的高度及寬度。

7

線條的描繪

線條的描繪是構成草圖或素描的基礎。在本章當中將探討線條的主要特性。線條可以透過炭筆、鉛筆或其他素描工具畫在紙張或其他基底材上。從點到直線、平行線、垂直線或線段乃至於曲線之間,可以有無可計數的線條。讓我們認識其中最具代表性者。

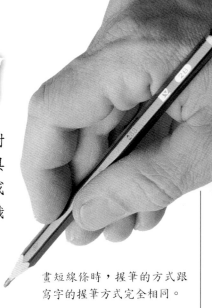

畫短線條時,握筆的方式跟寫字的握筆方式完全相同。

用鉛筆輕輕地畫過就可以獲得一條模糊的線條,粗黑的線條則必須用較重的力量去描繪。

畫一個點時,通常先畫兩條相互交叉的短直線,然後再將線條擦模糊。

兩條平行線。

想要畫一條直線的平行線,只需要在期望的距離上畫上一點,並朝第一條線的相同方向畫一條直線即可。

如何握持工具

每一種工具的握持方式並不相同,握持的方式將因材料以及所想要畫的線條種類而異。例如:用鉛筆寫字的時候有一定的拿法(如上圖),跟用來畫長線條時的握筆方式不同(如下圖),跟用來畫陰影時的拿法又不一樣(右頁的照片)。

點

從草圖開始一直到整個素描的繪畫過程當中,必須掌握幾個重要的點。輕輕地畫上兩條相互交叉的短線條便可以精確無誤地掌握一個點;同樣地,兩條相互交叉的短線條也是用來畫直線或曲線的基礎。

平行線

兩條永遠不相會交叉的直線就稱為平行線。畫兩條平行線時,先在第一條線的期望距離上先畫上一點,再通過這一點朝與第一條線相同的方向畫一條直線即可。

直　線

要畫一條直線,只需要先在紙上點出兩點,再連接兩點就可以畫出一條直線了。最有用的直線是垂直線及水平線。當你想要畫傾斜線時,別忘了可以運用這兩條線作為依據。

在一個小小的畫面上畫直線是相當容易的,然而在大尺寸的畫面上,當兩個點之間的距離愈遠時,畫線條的困難度就愈高。唯有勤加練習,才能夠達到得心應手的境地。

線　段

不論是直線或曲線都有一個起點和一個終點,因而形成所謂的線段。用來描繪景物多角形的外輪廓時所使用的直線線段尤其重要,這些線條相互連接並產生各種角度。

連接兩個點的直線。

畫長線條時,就必須採將筆桿握在手掌內的方式畫畫。

這個筆直的線段是由兩個點連接而成的。

兩條垂直交叉的
直線相互為直角
（90°）。

垂直交叉的線條

在素描當中，水平和垂直方向是最重要的指標。單這兩個方向的線條在紙面上交會時，會形成所謂的直角（也就是90°）。了解素描中的線條跟這個角度之間的關聯，對於描繪是非常有幫助的。

要畫一條直線的垂直線時，先在線外畫一個點，通過這個點再畫一條與前一條直線成直角的直線。

想要勾勒彎曲的線條，則需要多個點為依據。

以活潑自信的手法描繪曲線。

曲　　線

當我們遇到一條曲線時必須先知道它到底是開放曲線或者是封閉曲線，以及它所畫出來的到底是什麼樣的形狀。在素描當中，這一類的線條在畫彎曲的輪廓或邊緣，甚至只是畫一個簡單的橢圓形時，都是不可或缺的。在靜物畫當中尤其經常出現這類型的曲線，例如：畫杯子、盤子、水果或水壺等。畫曲線時最大的困難在於如何正確地掌握它的彎曲度。

一般畫陰影時的握筆方式。

簡潔的線條

所謂簡潔的線條是指一筆畫過，也就是說沒有重複描繪。想要畫這種簡潔的線條就不能夠有任何的猶豫，必須很清楚的知道應該把線條畫在什麼地方。一旦畫錯的時候，一條簡潔的線條還必須是可以很容易被擦掉的。

概括性的線條

很多畫家經常使用概括性的線條去描繪一個造形。概括性的線條是指用擦筆的方式所畫成的一些簡短的筆觸所構成的線條，線條本身可以隨畫家的希望做出明暗的變化，並且可以製造出柔和的效果。

敏銳的線條

所有的東西或景物都有一定的輪廓。尤其是在畫草圖的時候，最重要的就是東西的輪廓線。至於輪廓線則經常是必須要透過很多彎曲線和直線段連接而成的線條。

描繪一件東西的外形時，必須同時運用到曲線和直線。

簡單的造形

透過不同線條的組合方式就可以畫出無數的造形。現在就讓我們從最簡單的,而且也是最常見的造形開始動手來畫吧。

正方形

正方形是一個四邊都一樣長而且四個角都相等的多邊形。用鉛筆畫小小的正方形其實是相當容易的事。至於在大幅尺寸的繪畫作品上畫一個正方形就必須要將手懸空來畫;炭筆則是最合適的工具。當你確認了所想要畫的正方形的大小時,只要先畫其中的一邊,然後在這一條線的一端垂直地畫上相同長度的另一條線。再用同樣的方式畫第三邊,以及最後一邊,就可以畫出一個完整的正方形。

1. 畫正方形時,只需要先知道四邊當中一邊的大小即可。

2. 在線條的一端垂直地畫上相同長度的線條。

下圖說明該如何從一個正方形開始畫出八個點,並利用這八個點畫出一個圓形。在這個大正方形裡的圓形,除了和大正方形共有相同的中心點之外,圓形的半徑就等於大正方形對角線一半的2/3。將這個大正方形對角線一半的2/3的四個點連接起來就可以畫出第二個比較小的、而且正好卡在圓形裡面的小正方形。

3. 以相同的方式畫另一外邊。

4. 再畫上最後一邊就可以完成一個正方形。

用橙色粉彩筆徒手所畫出來的正方形。你只要遵守以上所描述的方式去做,便可以畫出相同的效果。

長方形

長方形在素描裡非常的有用。它是一個擁有四個直角,而且四個邊當中相對的邊彼此雙雙等長的多邊形。畫長方形時,可以沿用畫正方形的方式,但必須要改變其中一對平行線的長度。

這是一個用藍色粉彩筆徒手畫成的長方形。畫長方形時,必須用畫正方形的方式來畫,但這裡就必須有兩個長度,也就是長邊和寬邊兩個不同的長度。

在工程製圖裡，圓規是不可或缺的工具。相反地，在繪畫性的素描裡，就須放棄圓規的使用。當你還沒有練習到如何很流暢地徒手將圓畫得很好之前，你可以藉助於其他的輔助工具：使用其他的模子，畫一些用來參照的點（兩個具有相同中心點的正方形），或者使用繩子來取代圓規。

想要練習徒手將圓形畫得很好，最好是從只有十公分大小的圓形開始著手。剛開始時，所畫出來的圓多半會變成橢圓形，但只要勤加練習，經驗一多了，就可以畫出幾乎接近完美的圓形。至於畫更大的圓形時，最好利用一些可以參照的點。你也可以利用繩子作為工具來幫忙畫圓形（請看繪畫小常識）。

在繪畫性的素描裡，圓規可是派不上用場的。

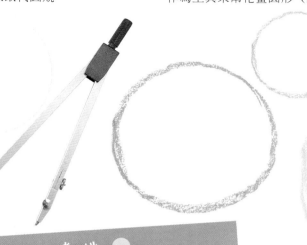

只要勤加練習，你就可以輕易地徒手畫出各種大大小小的圓形。

●　繪 畫 小 常 識　●

如何畫較大的圓

畫較大尺寸的圓時，學習利用繩子作為輔助工具是相當管用的。

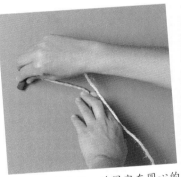

1. 用手將繩子的一端固定在圓心的位置上，另一隻手握粉彩與繩子的另一端。兩手之間的繩子長度為圓形的半徑。

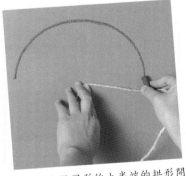

2. 最好先從圓形的上半端的拱形開始畫，這樣一來就會比較順手。

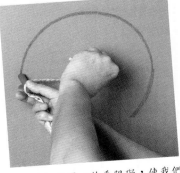

3. 由於位在圓心的手阻礙，使我們無法一次將圓畫好，因此畫一半之後就須將拿粉彩的那一隻手先穿過圓心中靜止不動的那一隻手下方，並且繼續接著把圓畫好。

4. 必須試著讓粉彩與中心點一直保持著相同的距離，並將下半個圓畫得和上半個圓一樣完美。

利用模子所畫出來的圓，像這裡所運用的是這個茶杯的杯口。

素　描

素 描 初 探

簡單的造形

11

測　　量

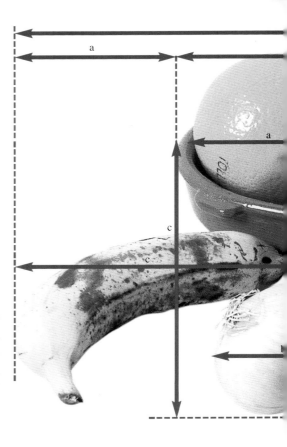

　　想要精確地畫出東西的比例，就必須要懂得測量。在繪畫性的素描裡，不可以使用直尺或者圓規去畫東西的大小。在整個作畫過程，畫畫者必須一直保持良好的姿勢，並且稍加練習到可以利用鉛筆充當測量的工具。

對象物的測量

　　當我們分析我們所想要畫的東西時，有兩個掌握特性的要點特別的重要：造形與測量。將想要畫的對象跟某個簡單的幾何造形產生聯想固然重要，但如果不能夠確認它的大小，那麼也無法正確地將它表現出來。

如何進行測量

　　利用手上的繪畫工具（鉛筆、畫筆的筆桿、炭筆……）或者利用小木棒，用大拇指握好來測量。請參照以下圖形。

繪畫小常識

將測量的結果轉移到畫面上

　　你可以用眼睛觀察，從某一個固定大小的尺寸去找出另外一個尺寸；同樣地，運用觀察的方式，你還可以判斷一條線段的一半大約有多長。然而有時候是需要較為精確的測量的。有很多種方法可以達到這個目的，下列只是其中較簡單的幾種。

可以透過觀察的方式，從一條線段找出另一條線段。

1.當所想要測量的線段不算太長時，就可以使用手指間的距離來測量。

2.然後將測量的大小轉移到紙面上。

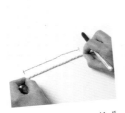

1.當所想要測量比較長的線段時，最好用繩子去測量。

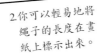

2.你可以輕易地將繩子的長度在畫紙上標示出來。

3.你也可以很輕易地畫出雙倍長的線條，只要重複標示兩次即可。

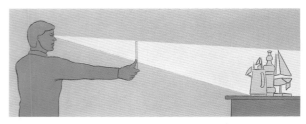

上圖顯示作畫者如何測量。

良好的測量姿勢

　　想要正確的測量畫面上每一個東西及其大小關係，就必須遵循下列方式。

　　你必須和所想要描繪的對象一直保持相同的距離，並且在每一次休息之後重新開始畫畫時，都必須回到相同的位置。假如你有使用畫架，有一個保持固定位置的好方法，那就是在地板上標示出你的雙腳所在的位置。假如你是坐著作畫，那就必須要標示出你所坐的椅子的位置。

當你用站立的姿勢作畫時，應該讓你的畫架保持在固定的位置。你可以試著將你的雙腳所站立的位置，在地板上作記號。

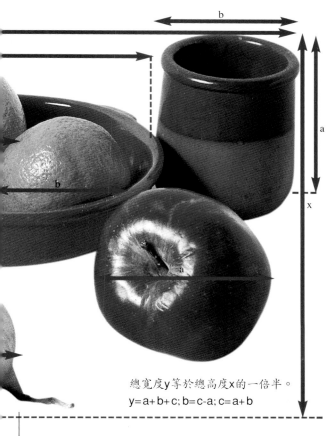

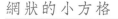

總寬度y等於總高度x的一倍半。

$$y=a+b+c; b=c-a; c=a+b$$

伸 直 的 手 臂

想要運用你的素描工具去測量尺寸大小時，你握著工具的手臂就必須伸直，才不會產生過大的測量誤差。假如測量的時候手臂彎曲，每一次量出來的大小就很可能會不一樣，那麼其中的任何一次的測量結果都不能夠被採納。

當你在進行測量時，你的手臂務必要伸直。

寬 度

想要確認所描繪的東西的寬度時，請將你的鉛筆握成水平狀，並且用大拇指去測量出它的長度。除了手臂務必伸直之外，進行每一次新的測量時都必須讓鉛筆保持水平的狀態。你很快就會對這個姿勢產生習慣成自然的感覺。

將鉛筆轉到水平的狀態：這是測量你所想要畫的東西的寬度的理想姿勢。

高 度

想要測量所描繪的東西的高度時，請將你的工具轉到垂直狀態，然後再用大拇指去測量出它的長度。必須要練習正確地掌握方向，並且像照片所示範的一樣將手臂伸直，很自然地掌握垂直的姿勢。

比 例

整個被描繪的對象的高度以及它的寬度是最重要的。不論是在畫紙或其他基底材上面取景，這兩個都是不可或缺的。高度和寬度之間的比例對於正確掌握東西造形和大小是非常重要的。你的素描作品中的每一個東西的大小都必須有正確的比例。

網狀的小方格

網狀的小方格可以幫助你畫出精確細膩的草圖。你可以在一個適當的取景框上面，利用透明片去製造一個網狀的小方格。每個小方格的尺寸大小必須統一。在利用照片作畫或者是畫一個需要精細描繪的素描的主題時，這種有網狀小方格的取景框是相當有用的。

將鉛筆轉移到與地面垂直的姿勢，以便於找到測量東西高度的最佳姿勢。

肖像一直都是相當複雜的素描題材。

透過網狀的小方格找到一些重要輪廓線的轉折點，所畫出來精確的草圖。

取景框的裡面被分隔成幾個大小相同的小方格。

將網狀的小方格擺在照片上面。

取 景

別忘了為你的作品的主題找到適當的位子。畫家個人的觀點，包括有什麼是想要表現的，什麼是想要被忽視的，決定了畫面的尺寸，同樣地也會影響不同的取景。例如：一幅靜物畫，就東西的高度及其寬度來看，不一定會被擺在畫面的正中間，你可以將它放在你所期望的位置上。

素 描

素 描 初 探

測 量

最初的幾條線

以這束花為描繪的對象。

假設你想要畫這個景物，到底該從哪裡開始下筆呢？在決定了你的取景之後，就可以開始把它畫下來。不論你所想要畫的東西是什麼，記住你剛開始用鉛筆所畫的一些線條絕對不能夠太用力去畫，以便於需要修改時能夠輕易地將它們擦掉。

剛開始的姿勢

剛落筆的第一個點跟第一條線一樣，都是根據你對所想要描繪的對象的評估結果去做判斷。剛開始的一些線條是用來將所取景的對象擺在畫面上適當的中心位置上。這些線條還將即將被保留成空白的區域隔開來。但是也可以將整個畫面占滿，不需要保留所謂的空白區域。

輕淡的線條

剛落筆的一些點跟一些線條都必須是非常輕淡的：實際上，我們很少一開始就可以很明確地找出每一個最基礎的線條所應該擺放的位置。此外，如果你不要太用力地使用你的鉛筆去畫畫，那麼你就可以輕易地將畫錯的線條給擦掉。

計算想要畫的東西的大小。

高度和寬度

利用鉛筆或是炭筆去測量想要畫的東西，就可以很輕易地靠視覺判斷去找到整個東西的高度及寬度的比例關係。以這串香蕉靜物為例，它的高度等於寬度的2/3：因此主要必須考量的將是它的寬度。

再來所必須做的是在所選擇的紙張上面，將這個比例放在適當的位置上。

方　形

不論是在繪畫或者是素描的草圖裡，再下來的一些線條非但要輕輕的淡描，還要根據東西的高度和寬度作為依據，將它擺在這個方形裡。這只不過是剛開始畫時的基本步驟而已。

1. 高度等於寬度的2/3。

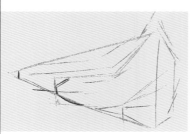

2. 輕輕勾勒出可以顯現出香蕉特性的線條。

3. 一旦香蕉外形的草圖已經畫好了之後，就可以開始用比較柔和的線條畫出它的形狀。

單一比例

當你對所想要畫的東西作整體的考量時，你就可以輕易地找到整體高度及其寬度之間的關係：其一可能是另一個的一半、兩倍或者三倍。你只要掌握了這個比例的數字就可以作為開始描繪的基礎。

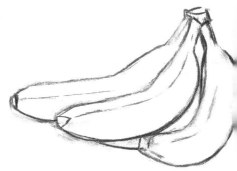

4. 在繼續往下畫之前，先擦掉那些會妨礙繼續作畫的多餘線條。

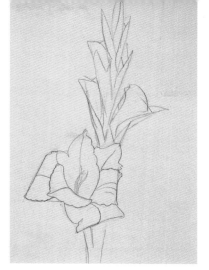

1. 這一束花可以被分解成幾個簡單的幾何造形。

2. 必須要仔細觀察花朵每一部分的造形，並且將細節描繪下來。

3. 花瓣的造形最重要，因為它們是花朵的特徵所在。

每一個東西之間的適當關係

畫草圖的時候，必須先注意觀察構圖當中每一個東西的大小及它們之間的比例關係。並且在整個作畫的過程當中，還得不斷地比較測量直到畫作完成時，每一個東西之間的比例都有相互關聯。畫面上的每一物品都能夠融入整體的作品當中。最簡單的比較方式是：你所描繪的對象都能夠以最簡單的固定比例呈現，例如：與實物大小相同。

各種幾何造形的融合

假如你已經選擇了長方形的構圖方式，你畫面上的每一個構成物（以靜物作為例子）還是可以是長方形、正方形、三角形、圓形……或是這些基本造形的綜合體。

運用一點點兒敏銳的感受

並不需要對每一個東西都進行測量：一旦你已經將最重要的一些東西擺在適當的位置上時，只要注意東西彼此之間的比例關係，甚至於只要找到它們之間大約的比例就可以了，那麼其他的東西也就可以自然而然地就定位了。

不斷地比較

一直到你獲得滿意的構圖為止之前，你都必須要不斷地比較觀察。因為光是注意到每一個東西之間的比例關係還是不夠的，重要的是還必須注意到它們彼此之間的相對位置是否恰當。

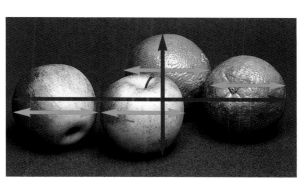

這裡的每一顆水果的基本造形是圓形。

1. 這些水果的大小幾乎一樣，因此在畫面上看來比較具有份量的就是中間那兩個前後擺放，而且彼此之間只有一點間隔的那兩顆水果了。

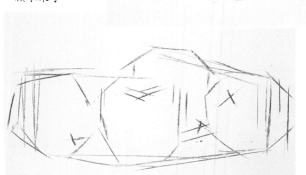

2. 大概地描繪輪廓線。

3. 一面將輪廓線畫得清楚細膩，並一面擦掉不必要的線條。

大師的自信

一個初學者不見得就沒有大師般的自信。只有不斷地練習才能夠在作畫的時候表現出自信和流暢的感覺。作畫時必須要選擇適當的比例以及線條方向，以便能夠將對象畫好。

草圖的風格

每一個畫家都有自己個人描繪草圖的風格。但是他們都有相同的目的：也就是考慮到如何運用幾個或輕或重的簡單線條，就能夠將想要表現對象的主要特徵給表現出來。影響草圖風格的因素很多。大部分的草圖都會從直線開始落筆，然後再慢慢地被修改得較接近被描繪對象的造形。

你也可以很流暢地掌握草圖的線條。在圖示當中的線條都是既流暢又能夠掌握重點的。選擇一個好的草圖來跟著練習，將可以提升線條的流暢性，而且可以跟著學習掌握作品的表現張力。

體積量感

當你想要透過繪畫去表現一個東西的體積和量感時,正確的運用透視觀念及明暗技巧,將有助於忠實地呈現出物體的體積和量感。

透　視

當面對一個並不容易用繪畫去表現的東西,但你偏偏又很想要儘可能忠實地把它畫出來時,你的草圖就必須儘量地將輪廓線上的每一個轉折給畫出來,這樣才有助於表達它的體積。掌握透視的一些基本觀念,對於如何正確地描畫出線條以及勾勒出東西的外表是非常有幫助的。在這一個單元裡,我們將舉適當的例子來探討一點透視、兩點透視以及三點透視。

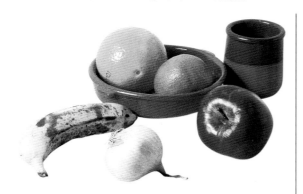

水果靜物。

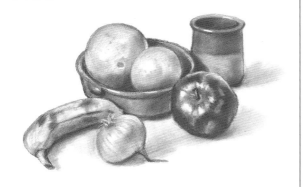

只要大概地將東西的陰影畫出來就可以獲得令人滿意的體積量感的效果。在這裡,畫家是利用深咖啡色和褐色去畫的。

明　暗

草圖是繪畫表現的第一步。從它的每一個線條的轉折當中都可以窺見被畫的東西的造形。然而,體積量感的表現則必須要靠明暗的掌握去表達。因此,你可以在運用任何一種傳統的素描工具,例如:炭筆、鉛筆、血色炭精或是墨汁等東西之外,還可以用一些有顏色的工具,例如粉彩之類的東西來作畫。你可以利用在草圖上畫明暗的方法去完成一幅作品。

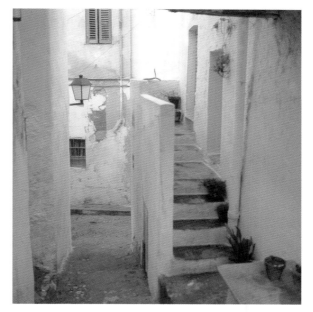

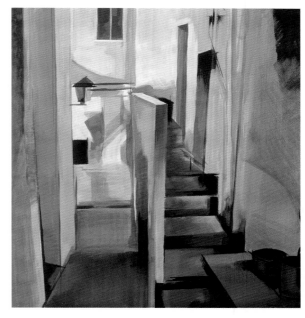

這一幅作品的遠景非常明亮,而前景則是運用藍色和灰色調來表達。筆直的線條,幾何的造形和對比的色彩運用,使得畫面的效果顯得非常強烈。

想要正確地觀察並掌握透視,實際上並非是件輕而易舉的事。在左邊這一個表現典型地中海小村莊的一個小角落的作品當中,成功地運用了透視線將整個風景表現得相當完美。

深　度

人類對於周遭環境的視覺反應是呈三度空間的感受的，也就是說每一個東西都有它的高度、寬度和深度。然而，當我們作畫的時候，實際上是畫在只有所謂的二度空間的平面上，也就是說只剩下高度和寬度。因此，想要表現東西的體積量感時，就必須運用透視的一些基本法則。

我們周遭的任何東西都可以被歸納在幾個基本的幾何造形裡，像是立方體或是圓柱體……。

右邊的第一張圖表示一個俯瞰的杯子和碟子，這時所看到的只有二度空間而已。第二張圖則是改用真正平視的角度去觀看的，所表現的還是只有二度空間而已。相反地，第三張圖則能夠看到每一個東西的三度空間。

三度空間

下面三張圖所顯示的是一個杯子和一個碟子，以及可以讓你體會到如何在二度空間中表現出三度空間取景的方式。

簡單的體積

每一個想要表達東西的體積量感的作品，都可以將所描繪的對象簡化成幾個簡單的幾何造形。右邊的草圖告訴我們每一樣東西和與它相關的幾個基本幾何造形之間的關聯。每一個造形，不論是自然的或是人工的，都有一個與它的體積相對應的基本幾何造形。因此，學習如何去辨識與所想要畫的東西相對應的基本幾何造形是非常重要且有用的課題。

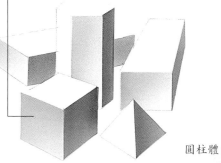

圓柱體

以下是幾個最簡單的多面體。它們都各自擁有至少四個平面。

最基本的幾個造形

多面體是指至少有四個面的造形。繪畫當中最常使用的基礎多面體有正立方體以及平行六面體（立方體）。球體和圓柱體也是最簡單的幾何多面體之一。

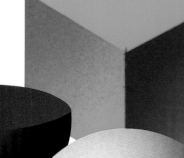

正立方體

半球體

圓球體

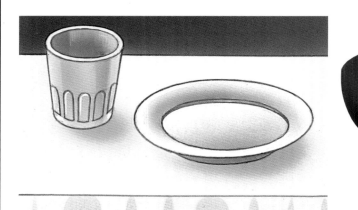

造形中的造形

從這些簡單的幾何造形當中，就可以找到很多完整而且複雜的造形。從最簡單的出發，例如：立方錐便可以包含在一個立方體或是平行六面體裡。從一個圓柱體出發，你就可以找到圓錐體的造形。你也可以從一個圓球體當中切出一個半球體來。在切割出圓錐體或立方錐的造形時，只要將涵蓋它們的基本造形從頂點畫線切割開來即可。

視　點

當你向前直視時，所謂的視點就落在視平線上。視點所在的位置便是觀看者的視點所在的位置，切勿將視角和取景混為一談，而這一點也不一定就會落在畫面的中央。

消失線

消失線是指將畫面上任何一件東西的一邊無限延伸時所畫出來的線條。

消失點

消失點是指消失線的交會處而言。依據所使用的透視，便可能有一個、兩個或者三個消失點。

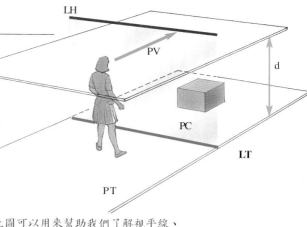

上圖可以用來幫助我們了解視平線、地平線以及視點之間的關聯。在這裡，PT代表著畫面，LH是視平線，PV是視點，PC則是地面本身，LT則是地面線，視平線和地面線之間的垂直距離是 d，也就是指觀者的眼睛到地面之間的高度。

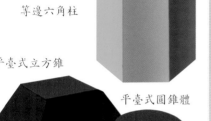

等邊六角柱

平臺式立方錐

平臺式圓錐體

立方錐

圓錐體

平行六面體

不論我們從上俯視、由下仰望，或者是從與視平線相同高度的視角去觀察一件東西，視點和所有的消失點都將會落在這一條視平線上。在一幅風景畫裡，最為突顯的視平線便落在海洋和天空的交界線上。

透視的一些問題

不論你描繪什麼主題，所謂的視平線所指的正是：當觀者直視前方時，與他的雙眼同一高度的一條想像中的水平線。而畫面上所有的元素都必須放在與這一條假想線相對應的位置上。

當觀者是站立的時候，視角就會變得很大。

當觀者是坐著的時候，視角就會變得比較小。

用簡單造形表達出來的世界

所有的東西都可以被簡化成一個或多個簡單的幾何造形，右圖便是最具體的例證。人體當中大部分的構成都可以簡化成尖端削平的圓錐體造形：手臂、手腕、大腿、小腿、身軀、每一個手腳指等都包括在內。至於其他部分，例如女生的胸部則可以簡化成半球體。在這些簡單的幾何造形裡，再配合透視的運用，便可以表現各種姿勢的人體造形。

即使是人體也可以被簡化成一些最基本的幾何造形。

19

一點透視

透視是用來表現體積量感的方式之一。當我們從正面去觀察一個東西時，就必須要求助於一點透視，而它也是所有方式當中最為簡單的一種。從正面角度去觀看一組有球形和平面的靜物的時候，它就派得上用場了。

在這些盒子當中，如果就我們的角度來看，只有藍色盒子的外觀看起來特別的突出。而這個盒子所運用的就是一點透視。

正面所觀察出來的造形

把一個東西擺在你的正前方去觀察時，當它是在你的視平線以下時，你就可以很清楚地看見它的上方。當它是在視平線的高度上，它的上緣和下緣邊線看起來都會像是趨近於直線。相反地，當東西是擺在視平線的上方，觀者主要看得到就是它的下半部。

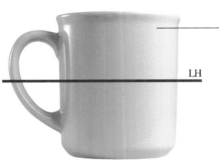

視平線

LH

上面和下面的邊緣線看起來都像是近乎直線。

在同樣的高度上

不論是在哪一種透視裡，都必須將被描繪的對象和視平線之間的關係給弄清楚。在某一種情況之下，它的上緣和下緣邊線看起來都會像是直線。在這種情形之下，表示視平線正好是在被描繪對象的正中間。

視平線

LH

在這裡，視平線的位置又有所改變，因為只能看到上面的一小部分。

東西的上面部分

當一個東西很明顯地被擺放在視平線以下時，我們就可以看見它的上方。它上面的開口是凹的。

當我們的視點愈高的時候，杯子開口的橢圓造形就會愈來愈接近真正的圓形。

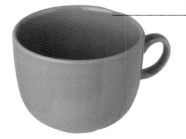

素描

體積量感

一點透視

當一個東西距離我們的視線愈遠，它就會變得愈小。以這些杯子為例，距離可以使它們杯口看起來變得比較小。

東西愈遠就會變得愈小

當我們嘗試著只改變距離去觀察大小造形完全相同的幾件東西時。黃色的杯子和它的開口看起來似乎都很大。稍微遠一點的綠色杯子，看起來就比較小，開口似乎也比黃色的杯子小。在三個杯子當中，粉紅色的杯子比較遠，看起來也是最小的一個，它的開口也比綠色的杯子更加的小一些。

東西的下面部分

當一個東西被懸掛在我們的視平線以上時，我們就可以看到它的下面部分。請看右邊這個杯子的最上面部分。在這種情況之下，是看不到杯子裡面的，而且它的最上面的輪廓線是凸的。這個凸出的曲線呈拱形，並且顯示東西是放在比視平線還要高的地方。

當我們的視平線是在東西的下方時，它的最上緣的邊線便成凸出的圓弧線。

● 繪畫小常識 ●

一點透視

當物體中的一個面正好是正面時，就會用得上平行透視線，這時所有側面的邊線都共用一個消失點。而正面的兩對垂直線和水平線都是呈平行的。在操作上，想要找到所謂的消失點很簡單。只要透過視覺判斷，將側面的所有邊線延長即可。正立方體、圓柱體和球體都是最根本的幾何造形。而其他的造形也可從這些造形中找出來。

一個正立方體的一點透視圖。

1. 要表現所有的幾何立方體，得先畫出由它的正前方所看到那一個面。

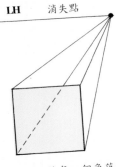

2. 將這個面的每一個角落的頂點與坐落在視平線上的消失點相連接起來。

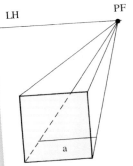

3. 找出並標示出它的深度。

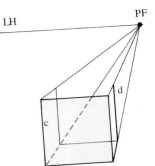

4. 和5. 畫上與正方形的邊線相平行的線就可以了。

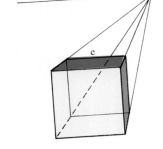

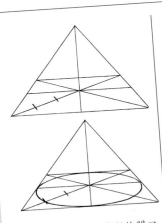

在靜物畫當中，畫花瓶的開口或其他類似的東西時，會經常使用到圓形透視。畫圓形的透視時，只要運用在方形中畫出它的中分線及其對角線之後，再將對角線的一半長的2/3上的點給標示出來，並且將這些點以滑順的圓弧線連接起來即可。

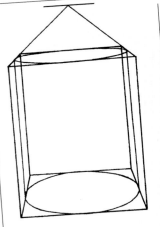

想要找出一個圓柱體的透視時，只要先依據畫平行六面體的方式找出相對應的立方體的透視之後，再將與立方體的上下兩個面相切的圓形的透視分別畫出來，最後將圓柱體兩邊的高度標示出來即可。

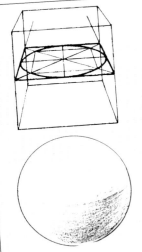

嵌在正立方體中的球面體。首先用一點透視法畫出一個正立方體，然後在它的正中央畫出一個圓形的透視。

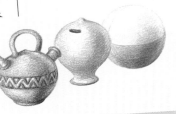

平行六面立方體

一個盒子、一本書或者一個皮箱的外形，都是具有兩組彼此垂直的平行線的典型例子。這一類東西的造形都符合平行六面立方體的外形。其中的正立方體是特例，因為它所有的邊線長度都相等。

圓柱體

我們可以將許多東西的造形與圓柱體產生聯想。它有兩個圓形的底邊，而它的圓形底邊的直徑（或是它的半徑）及其高度便是它最重要的構成要素。

圓錐體

所有的圓錐體造形，不論它的上半部是否被截去，在人體的表現上都有相當程度的重要性。

球　體

球體這個既簡單又規律的形狀，是許多東西的基本造形：一顆蘋果、一個球（完整的造形）、或是一個杯子、一個碗、礦工的帽子、鴨舌帽（被截開的圓球）。

素　描

體積量感

一點透視

21

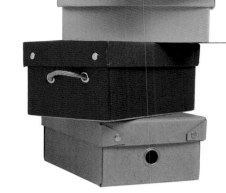

在這一疊盒子裡，只有黃色盒子的正面與我們的視線成垂直狀態。

側面的觀察點

對於一個擁有許多面的東西我們並非都是一直從正面去觀察，甚至在大部分的情況之下，我們都是從它的側面角度去觀看的。在這種情況之下，運用一點透視法是不能夠正確地畫出它的造形的，這個時候就必須運用到兩點透視。

兩點透視

同樣的高度

只有與地面相垂直的線條彼此之間仍保持相互平行。但是它們之間並沒有任何兩條是等長的，其中以最突出的線條最長。

當我們的視平線是從被描繪的東西的中間通過時，而且這個東西與我們的視線之間是呈斜角時，所有與地面相垂直的邊彼此之間都是呈相互平行的。它們當中最長的線條最為突出。盒子的幾個面當中沒有任何一個與我們的視線直接相對。這時所畫出來的形狀是呈梯形的。

運用兩點透視法所獲得的深度感要比一點透視法的結果來得強烈許多。在這個時侯，會有兩個透視消失點，而且所有的垂直於地平線的線條之間都是成平行的。其他非與地面相垂直的線條，都將與其中之一個消失點相交會。兩點透視便是因為這一些消失線而得名的。

圓的變化

一個可以被簡化成圓球體或圓柱體造形的東西，當它是呈站立狀態時，不論用兩點透視法或是一點透視法去表現，所獲得的結果是相同的。即使將圓變小，其結果仍然相同。至於躺著的圓柱體，卻會因為透視的角度而改變，我們這裡所看到的這一個瓶子就是最好的例子。

LH

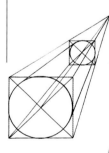

圓柱體的一點透視與兩點透視的比較。

素描

體積量感

兩點透視

這個圓是不會有所改變的。左圖說明了不論是一點透視或是兩點透視，在這裡所運用的方法都是一樣的。

22

其他造形

立方錐的造形被涵蓋在平行六面體裡，只需要將平行六面體底部的每一個頂點與它的頂部的對角線的交叉點相連接起來即可。圓錐體則被涵蓋在圓柱體裡，而圓柱體又被涵蓋在平行六面體裡。在畫人體的時候，被截去頂端的圓錐體是非常有用的造形。

用來參照的線條

當兩個透視消失點相互距離非常遙遠時，在畫草圖的時候，你可以用另一種方式來取代，也就是說畫一條參照線。先遵從一般透視的方式畫出構圖當中占據體積最大的一個盒子，將它的最為突出的邊線（ab，圖中的紅色線）分成幾個相同的線段，繼而畫上與地面垂直的線（cd和ef，圖中的藍色線），它們可以標示出側面來，再繼續將它們也分割成相同的線段。這樣所標示出來的兩組斜線就會框出一個一個的方格子來。而這些方格子，舉個例子來說，就可以用來幫助畫建築物的陽臺。

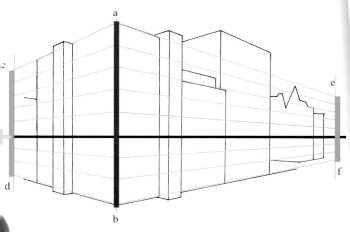

在小尺寸的畫面上

當透視消失點是在你的畫面之外時，你可以運用將像包裝紙之類的紙張放在你所想要畫的小尺寸的作品上面的方法，然後再借助於直尺或是一條線的幫忙，將消失線延長到畫面之外，直到獲得透視消失點為止。

兩點透視

在視平線上可以找到兩個透視消失點。只有與地面相垂直的線始終保持它們固有的方向。其他的線就都會朝消失點的方向。在運用兩點透視的方法時，兩個透視消失點之間的距離必須夠寬；相對地，所有橫線之間的距離以及所畫出來的圖形就顯得比較小（在頂端所形成的角度往往會大於90°）。所有運用兩點透視原理所發展出來的基本幾何造形都可以延續幾個步驟。首先，畫出水平線，然後依照測量的結果畫出這個基本幾何造形最突出的那一邊：與這條線相交會的兩條橫線都會與在視平線上的消失點相接。然後畫出與第一條線相平行的線，第一個面就會產生。所畫的第二條與地面垂直的線條很明顯地變短，雖然它仍然是明顯可視的。再畫出與第二個透視消失點相連接的橫線。如此逐步就可以完成兩點透視。

用兩點透視法畫一個平行六面體

1. 測量出最突出一邊的長度。

2. 畫出視平線，並且將其中一邊的一個頂點與透視消失點相連結。

3. 當第二個點也和消失點連接起來之後，就可以畫出另一條表示另一邊長度的地面垂直線。

4. 畫出另外一條透視消失線。

5. 沿用第3.步驟的方式畫出第三個邊。

6. 再來只需要畫出在你視線以內離你最遠的那個頂點。

7. 將其他的透視消失線畫出來後，檢視看看畫出來的立方體是否正確。在整個過程當中，立方體一直被視為透明的。

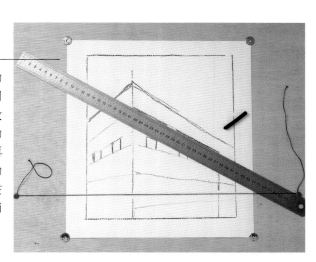

PF.2

PF.1

PF.3

三點透視

在某一些情況之下，我們所看到的東西會顯得特別的長。當我們從距離視平線相當高或特別低的角度去觀看就會發生這種情形。在這種情形之下，就必須運用三點透視的原理去表現了。

三組不同的線

一個從高處俯視，而且高度較高的東西，它本身的輪廓線就不會有任何兩條是相互平行的。在左圖中所用的三種不同顏色，代表著三組不同的線。每一對都有屬於它們自己本身的消失點。其中一對線條等於盒子的寬度，另一對是它的高度，第三對則是它的深度。

在俯瞰的角度之下，沒有任何兩條邊線是相互平行的。每一對線條（深藍色、淡綠色和紅色）的消失方向都是朝它們自己本身的透視點：PF.1、PF.2、PF.3。

變　形

某一些俯瞰角度的透視看起來會顯得有一點壓迫感，甚至變形。像是可以看到東西內部的俯瞰角度就是一個例子。高度較低的東西在俯瞰角度下看起來就不會變形得太厲害。

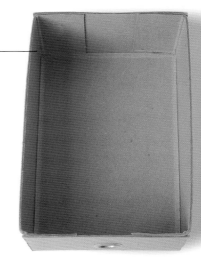

幾乎接近垂直的俯視。

這個俯視的角度並未造成太嚴重的變形。你可以參照圖中的粗線條，雖然它並不一定是平行的，但也稱不上有所變形。

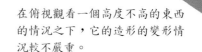

在俯視觀看一個高度不高的東西的情況之下，它的造形的變形情況較不嚴重。

較不明顯的俯視

　　當我們觀看一個東西的俯視角度不是那麼明顯時，你就可以發現它的直立線條就不會那麼傾斜。在某一些情況之下，這些直立的線條之間甚至可以被視為是相互平行的：最簡單的方法是運用兩點透視的方法。

　　俯視的角度比較沒有那麼明顯時，第三個透視點將會落在非常遙遠的地方。

　　在這個由空中俯瞰的斜躺著的人體模特兒的素描裡，雖然還是可以看到有部分地方有縮短的現象，但還是這比人體採站立的姿勢、而且由空中俯瞰時的短縮現象來得輕微了許多。我們還可以發現，在頭部和手臂部分比例的短縮現象遠比小腿和腳掌的短縮問題來得嚴重許多。

三點透視及模特兒

　　只有當模特兒是擺正側面而且是保持靜止不動的姿勢時，才是最好畫的。然而，在一個自然的姿態之下，依照透視的基本原理來看，某一種程度的「變形」是稀鬆平常的。不論是在一點透視、兩點透視或者是三點透視的原則下，都得不斷地修正比例。

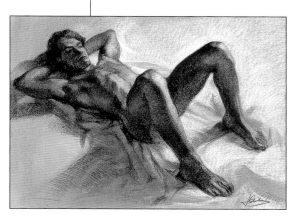

PF.3

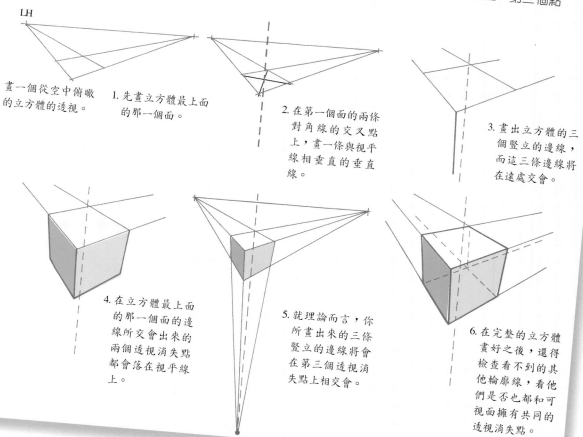

● 繪畫小常識 ●

三點透視

　　在這種透視的情況之下會有三個透視消失點。其中有兩個點會落在視平線上，第三個點則會落在與視平線相垂直的線條上。

LH

畫一個從空中俯瞰的立方體的透視。

1. 先畫立方體最上面的那一個面。

2. 在第一個面的兩條對角線的交叉點上，畫一條與視平線相垂直的垂直線。

3. 畫出立方體的三個豎立的邊線，而這三條邊線將在遠處交會。

4. 在立方體最上面的那一個面的邊線所交會出來的兩個透視消失點都會落在視平線上。

5. 就理論而言，你所畫出來的三條豎立的邊線將會在第三個透視消失點上相交會。

6. 在完整的立方體畫好之後，還得檢查看不到的其他輪廓線，看他們是否也都和可視面擁有共同的透視消失點。

透視的練習

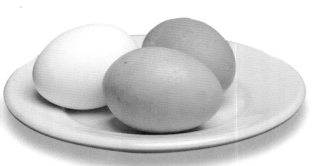

畫這一盤雞蛋，只要運用一點透視法即可。

1. 先測量整體的高度與寬度，再畫出能夠符合這整體靜物的幾何造形。

2. 盤子橢圓的外形並不難表現。必須注意的是盤子底部的造形，在最靠近我們的這一邊反而是最短的。而且裡面的小橢圓與外面的大橢圓的彎曲弧度並不相同。

素 描

體積量感

透視的練習

3. 測量所畫的雞蛋的長度和高度。每一顆雞蛋的橢圓造形，只要仔細觀察它們的弧線變化，自然就不難掌握它們的輪廓。

4. 在繼續作畫之前，先用橡皮擦擦掉先前用來概括掌握輪廓時所留下來的多餘線條。

在實地的操作過程當中，必須先辨別應該運用哪一種透視法去畫比較好。畫那些擁有許多曲線的東西時，必須先懂得如何畫圓弧線及一些概括線的線條。當面對一些有平坦表面的東西時，就必須考量你看它們的角度以及它們的空間位置，再來決定應該採用哪一種透視法。

一盤雞蛋

畫盤子的時候，你可以運用一點透視法。先用目測的方式開始著手，將整體靜物的高度與寬度的比例測量好，測量時不要忘了要連雞蛋的高度一起算進去。再來先將雞蛋當作不存在，試著將盤子的圓弧造形表現出來：你將會獲得一個橢圓形。盤子的寬度很容易就可以測量出來，至於它的高度就只好用大概的方式去掌握。至於整個盤子的尺寸，將必須看所選擇畫面的大小來決定。如果選擇將紙橫放的構圖，就可以剛好將整個盤子和雞蛋擺進畫面裡。

曬衣夾

這是用來表現三點透視的最佳對象。每一個曬衣夾所擺放的角度和方法都不一樣。此外，你所看到的整體造形將會短縮變形得非常嚴重。描繪這類型的東西時，必須要對整個東西的結構非常的了解。讓我們從其中一個曬衣夾開始。為了更加了解這一些曬衣夾，我們可以先將它們簡化成各種角度的立方體。必須特別留意的是，在俯視角度觀看的時候，沒有任何兩邊的邊線是相互平行的。而這一組靜物主要想要訓練的就是用來觀察了解每一組邊線彼此之間微妙的傾斜度。而這一類的邊線可以被分成三對，每一對都有與它相對應的透視消失點。

仔細觀察一個夾子的外形。

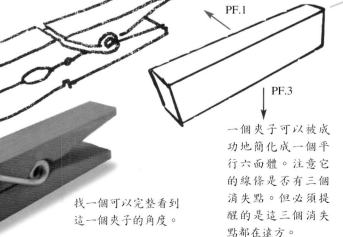

PF.2

PF.1

PF.3

一個夾子可以被成功地簡化成一個平行六面體。注意它的線條是否有三個消失點。但必須提醒的是這三個消失點都在遠方。

找一個可以完整看到這一個夾子的角度。

像右圖一樣堆疊出來的盒子，是用來作為練習兩點透視的一個很好的對象。除了黃色的盒子之外，每一個盒子都和我們的視線成非90°交叉。此外，我們的視平線正好與深藍色盒子的底邊相重疊。在這裡，沒有任何一個盒子是從空中俯瞰的。再一次提醒的是，在兩點透視的情形之下，所有豎立的邊線彼此之間都是相互平行的，而且橫行的線條都是朝兩邊的透視消失線的方向的。

將幾個造形簡單的盒子堆疊在一起，就可以作為練習兩點透視的最佳對象。

最初步的工作是將每一個盒子的外形特徵用最簡單俐落的筆法畫出來。

最好再用最簡化的幾何造形（平行六面體）來檢視每一個紙盒子的透視：除了黃色盒子之外，每個盒子所擁有的三條與地面相垂直的輪廓線的長度都不會相同。而且其中最長的一條也是最突出的一條線。必須注意其中兩個細節：我們可以看到藍色盒子的底部的一小部分，以及底部盒子盒蓋的一部分。

由空中俯瞰各種顏色的夾子。

右圖示每一個夾子的輪廓描繪。

所有簡化而成的立方體都是從空中俯瞰的。

畫家與透視

作為一個畫家，你必須了解一些基礎透視原理的常識。然而，這並不表示你對於透視的認知，必須和一個設計師或是一個建築師一樣好。

在選定了該運用哪一種透視法來表現你的主題時，下一個步驟就是決定主要是應該用直線或者是曲線去畫你的草圖。在畫素描的過程當中，你必須要不斷地衡量你的主題，並且檢驗你所畫出來的造形是否正確。

素　描

體積量感

透視的練習

光線和陰影

為了要能夠把一個東西的體積量感表現得更加的完美，光是注意到它的透視是不夠的。你還得注意到它的調子，也就是指在光線的照射之下，構圖中的每一個元素因為與光線相切的角度不同，所產生的不同明暗變化。在這個章節裡，我們將為你介紹用來表現光線明暗變化的幾個不同技巧。

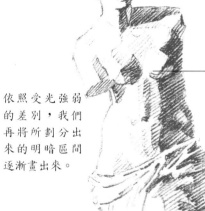

觀察光線在模特兒身上所投射出來的明暗效果。

光線與模特兒

你必須學習觀察對象的一些細節部分。仔細觀察構圖中的每一個元素，並比較它們的造形色彩。注意光線是從哪裡照過來的，先將最暗的一些區域畫出來，並標示出哪些地方是最亮的。再下來的步驟是處理中間調子，可以從最亮的到最暗的逐次表現出來。

雙眼半閉的觀察法

當你將雙眼半閉的時候，你所看到的東西將會變得比較模糊，也就是說它的造形細節將會被簡化。因而你也比較容易觀察出它的光線和色彩的基本特性。你將會學到將暗面視為一整個大塊面來處理，而比較不會迷失在一些細節當中。

依照受光強弱的差別，我們再將所劃分出來的明暗區間逐漸畫出來。

光線和陰影

當你已經為整個畫面安排好了你所希望的光線，而且整個被描繪對象的調子變化也如你所願時，接下來的步驟就只須將這些變化正確地表現在畫面上即可。

草圖和調子變化

在草圖裡就可以約略確立整件作品大致上的效果。接下來的步驟可以依照受光強弱變化，把一些細微的調子描繪出來。在不同的紙張上，它的紋路粗細不同，因此對於炭筆的附著程度也不盡相同。

調子最深的區域

必須從調子最深的地方開始下筆。實際上，畫出暗面將有助於造形的掌握。當你在草圖中逐次將這些最暗的面給畫出來時，你所畫的東西的造形也會跟著越來越明確。

體積與調子

假如透視有助於造形輪廓的勾勒，並且還能表現體積量感的話，調子的掌握將賦予你的素描更加真實以及更具深度的感覺。每一個調子的變化都是因為受光程度有強弱之差所造成的。

a b

c

你可以運用交叉的線條來表達暗面（a）。用手指在上面稍微壓一壓，你將可以獲得中間調子（b）。

你也可以用炭筆來畫各種調子，你只需要在畫的時候斜的用力大小即可（c）。稍微壓一下這些調子（只要把畫在紙上的炭筆痕跡，用手指頭稍微擦一下即可），你就會獲得另外的調子（d）。

這些樣本可以作為如何在畫陰影時不留下線條痕跡的範例。

素 描

體積量感

光線和陰影

高光點

在一個受光情況良好的區域裡，最為明亮的一些點，一般稱為高光點的地方，就是畫面上最亮的調子。當你用炭筆作畫時，橡皮擦便成為不可或缺的工具之一，因為它可以用來擦拭出畫面上最亮的高光點。也就是說將畫紙白色的底色擦出來。

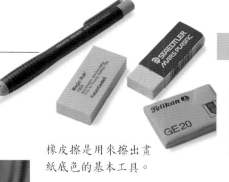

橡皮擦是用來擦出畫紙底色的基本工具。

乾淨的雙手

在整個素描的作畫過程當中，有一雙乾淨的手是最根本的條件。因此最好預先準備一條乾淨的抹布，而且最好是用肥皂洗過的乾淨抹布喔。

用炭筆所畫出來的靜物

在這一組靜物裡，視平線的高度較高。如果靜物中的茶壺不是因為俯視的角度而感覺變得比較扁平（同樣的問題也出現在右邊的竹籃子身上，只是情況沒有那麼明顯而已），而且中景的臺座不是呈傾斜平行的透視時，整個靜物的透視問題也就不會顯得那麼嚴重了。只要確認了透視的種種問題都已經解決了之後，就可以用炭筆開始畫明暗了。

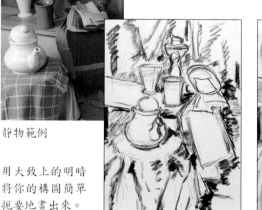

靜物範例

用大致上的明暗將你的構圖簡單扼要地畫出來。

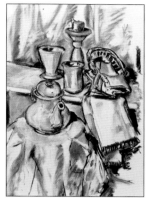

利用炭色的變化所畫出來的明暗調子，能讓東西的量感更為突顯。

整體的調子

如何使用炭筆畫畫呢？如果你拿著炭筆用力在圖畫紙上擦畫，就會畫出比較深色的線條；如果稍微輕一點畫的時候，你所畫出來的調子也就會比較亮。最暗的地方，也是調子最重的地方。開始作畫時，最好先觀察所描繪對象的哪一些部分最暗，哪一些地方又是最亮的，並且最好能夠先區分出三到四個中間調子才開始畫。

用血色炭精所畫出來的靜物

用血色炭精來畫一組靜物時，可能會用到好幾個不同的調子。用血色炭精時，經常會使用擦或者是壓的技法，因為這樣子可以畫出許多中間調子來。

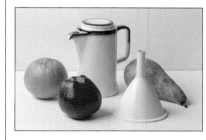

靜物範例

在完成的作品當中，可以看到幾個深淺變化的調子。體積量感也因而給人比較紮實的感覺。

d

e　　　　f

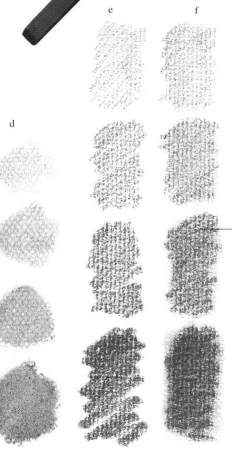

上圖示一系列用血色炭精所畫出來的陰影變化。（e）是一系列色彩濃度變化的例子。（f）則是再用手指頭擦拭過所造成的調子變化。

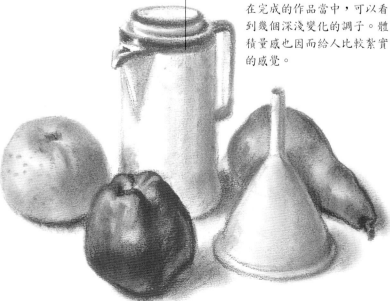

色彩

從現在開始，我們要開始運用色彩作畫，我們將會先分析所要畫東西受光的強弱，然後考慮運用色鉛筆或者是粉彩，也就是說選擇最適合表現每一樣東西的技巧及工具。

用色鉛筆畫一些簡單的基本造形

使用色鉛筆作畫時，可以運用交叉重疊的筆觸去表現東西的明暗及色彩。我們先用某一種方向的筆法先畫一層顏色，接著再畫另外一個方向的筆觸，這樣就可以獲得交叉筆法的效果。

靜物範例：幾個色彩不同的簡單幾何造形。

2. 初步所畫出來的暗面就已經暗示出光線的效果。

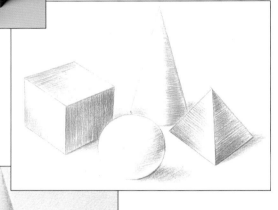

1. 用幾個簡單的線條將每一個東西的透視草圖畫出來。

3. 利用交叉筆法的方式，你就可以獲得愈來愈生動的效果，如此也為整體畫面帶來更加真實的立體感。

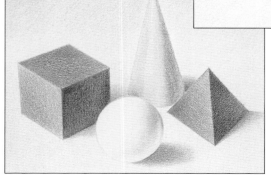

4.你還可以利用不同顏色的色鉛筆的交叉筆法去表現更豐富的色彩層次。

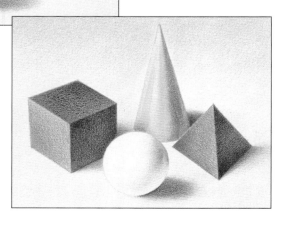

5. 作畫者運用從一個調子漸進到另外一個調子的方法去表現光線投射在每一個東西上所營造出來的光影變化。

用粉彩畫出小狗的頭像

在使用粉彩作畫時，你可以利用它的筆尖，也可以運用它的側筆；你也可以用輕輕擦拭且不留筆觸痕跡的筆法，但是這種筆法比較適合畫一大塊面積。

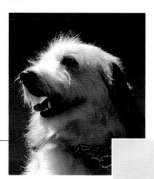

描繪對象

1. 草圖是構圖的基本架構。

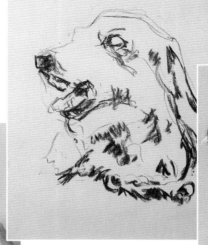

2. 較深色的調子可以用來確立造形。

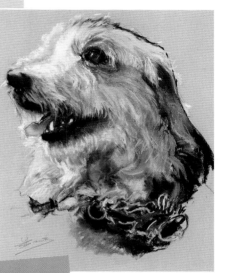

3. 依照在畫草圖時所畫出來的輪廓線上逐步上色。

● 繪畫小常識 ●

彩色素描注意事項

必須學習如何運用每一個顏色及其混色。

最深的幾個顏色

當你使用最深的幾個顏色作畫時，你必須同時留意造形的問題。因此必須重視在草圖時所畫下的輪廓線。

中間調子

在畫最深的調子的同時，造形輪廓線也會被強化得更加明確。在畫各種不同暗調子的整個過程，東西的造形輪廓也不斷地被修正著。當每一個中間色調逐漸地被畫出來時，東西的體積和量感也將愈來愈細膩真實。直到從明到暗的調子足夠強烈時，整體造形就會顯現出來了。

素描中的不同調子

由於所使用的工具不同，畫暗面的方式也會有所改變。最常用的素描技巧，如平行交叉、擦揉或是直接上色等方法的綜合運用，就能製造出變化無窮的調子。

線 條

一個線條可以是筆直的、彎曲的，甚或是兩者的結合。每一個線條的特性取決於它的粗細、色彩、調子（明暗）和它的方向性。

看不到筆觸的暗面

暗面可以是看不到筆觸的，可以運用的方法之一是以手指頭去壓底下的線條。最主要應避免的是不要有太明顯的界線即可。

交叉平行線

用平行交叉的線條所畫出來的線條距離愈緊密，畫出來的陰影調子也就愈重。可以從最亮到最暗的面，逐次將調子加重畫出來。

陰 影

一個不留筆觸的陰影處理法也可以同時是漸層的。畫得最重的地方，所獲得的調子就最暗。

壓擦的方式

壓擦的意思是指運用小小的壓力，在畫紙上壓或者是斜擦鉛筆的筆觸。炭筆是所有素描工具中附著性最差的一種（也就是我們最容易擦掉的一種），然後才是血色炭精、粉筆及粉彩；即使是粉筆或鉛筆、色鉛筆等，都可以運用壓擦的方式，透過壓擦的方式可以產生較多的調子變化，也就是說你可以藉這個方式製造出漸層的調子效果，而不會有突兀的調子出現。

素 描

體積量感

色 彩

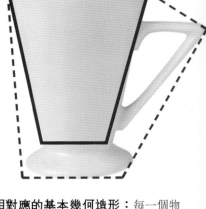

草　圖： 草圖（或稱草稿）是以數條足以表達畫面最重要的線或點所畫出來的素描。

取景框： 取景時的外圍框線是指一個想像的外框而言，目的在於框出一個有主題的景物，找出能夠引人入勝的構圖，其中以長方形的取景最為常見。在取景框當中，你可以確立主題，也就是指整個畫面上最能夠吸引人們目光的焦點或者區域。在一般情況下，畫面的主題都會被擺放在黃金交叉區域裡。

平行線： 兩條直線被認為平行，是指即使在無限遠的地方，它們也永遠不會相交叉。

垂直線： 一般所稱的垂直線只有一個固定的方向和角度，也就是指垂直於水平線的線段。一個畫家必須具備能夠輕易地找出垂直線地能力。

水平線： 水平線的方向只有一個。作畫的人必須能夠很輕易地知道，而且必須能立刻找到水平線的方向。

垂直交叉的線條： 兩條直線被稱為垂直交叉，是指它們必須在同一個平面上，而且相互垂直交叉，也就是說成 9 0°角。

一點透視： 一點透視的特點是只有一個透視消失點（PF），而且這一個點與落在視平線上的視點（PV）相同。依照這種透視法來看，所有的水平線似乎相互平行，同樣地所有的地面垂直線也是相互平行的。

兩點透視： 兩點透視在視平線上就有兩個透視消失點（PF.1 和PF.2）。依照這種透視法來看，所有的地面垂直線似乎都是相互平行的，至於橫線條則可以被歸為兩大組，每一組都有屬於它們自己本身的透視消失點。

三點透視： 三點透視就有三個透視消失點：前兩個消失點（PF.1 和PF.2）落在視平線上，至於第三個透視點（PF.3）則可能在視平線的上方或者下面。所有的線條也因而被分為三大群，每一個組群都有屬於它們自己的透視消失點。

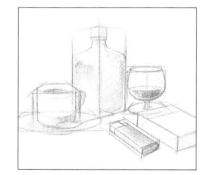

相對應的基本幾何造形： 每一個物體都可以找到與它相對應的基本幾何造形。這個幾何造形將依物體的外形來決定。組成這個物體的每一個元素都必須涵蓋在這個幾何造形裡，而每一個元素彼此之間的關係及其具體形狀，都將透過這個幾何造形表現出來。

調　子： 用炭筆、血色炭精或是粉彩所畫出來的素描，因為下筆時用力的大小不同，所能畫出來的調子（明暗）也就不一樣。愈是用力畫時，所畫出來的調子也就愈深。用力比較輕的時候，所畫出來的調子也就比較亮。可以依照調子變化，例如從亮面到暗面，逐漸將調子表現出來。

普 羅 藝 術 叢 書

彩繪人生，為生命留下繽紛記憶！

拿起畫筆，創作一點都不難！

—— 普羅藝術叢書

畫藝百科系列‧畫藝大全系列

讓您輕鬆揮灑，恣意寫生！

畫藝百科系列（入門篇）

油　畫	風景畫	人體解剖	畫花世界
噴　畫	粉彩畫	繪畫色彩學	如何畫素描
人體畫	海景畫	色鉛筆	繪畫入門
水彩畫	動物畫	建築之美	光與影的祕密
肖像畫	靜物畫	創意水彩	名畫臨摹

畫　藝　大　全　系　列

色　彩	噴　畫	肖像畫
油　畫	構　圖	粉彩畫
素　描	人體畫	風景畫
透　視	水彩畫	

全系列精裝彩印，內容實用生動

翻譯名家精譯，專業畫家校訂

是國內最佳的藝術創作指南

邀請國內創作者共同編著
學習藝術創作的入門好書

三民美術普及本系列
（適合各種程度）

水彩畫　黃進龍／編著

版　畫　李延祥／編著

素　描　楊賢傑／編著

油　畫　馮承芝、莊元薰／編著

國　畫　林仁傑、江正吉、侯清地／編著